荣宝斋书法集字系列丛书

楷书集古典名句

主编／邹方程

U0122461

荣寶齋出版社 北京

图书在版编目（CIP）数据

楷书集古典名句 / 邹方程主编. —北京：荣宝斋出版社，2022.12
　（荣宝斋书法集字系列丛书）
　ISBN 978-7-5003-2479-9

　Ⅰ. ①楷… Ⅱ. ①邹… Ⅲ. ①楷书—法帖—中国—古代 Ⅳ. ①J292.33

中国版本图书馆CIP数据核字(2022)第191508号

主　　编：邹方程
责任编辑：高承勇
校　　对：王桂荷
装帧设计：执一设计工作室
责任印制：王丽清　毕景滨

KAISHU JI GUDIAN MINGJU
楷书集古典名句

出版发行：荣寶斋出版社
地　　址：北京市西城区琉璃厂西街19号
邮政编码：100052
制　　版：北京兴裕时尚印刷有限公司
印　　刷：北京海天网联彩色印刷服务有限公司
开　　本：889mm×1194mm　1/32
印　　张：3.25
版　　次：2022年12月第1版
印　　次：2022年12月第1次印刷
印　　数：0001-2000

ISBN 978-7-5003-2479-9　　定　价：36.00元

出版前言

在书法学习过程中，集字是从临摹到创作的一个关键性过渡环节。从临摹的角度而言，需要「察之者尚精，拟之者贵似」，并将看到的、模拟到的书法要素精确记忆，乃至熟练运用到创作中去。对于创作而言，把由反复临摹而形成的技术积累在创作中加以化用，需要经过长时间的揣摩和训练，而集字创作即是这样一种行之有效的方法。

本书的集字对象是颜真卿楷书。颜真卿与赵孟頫、柳公权、欧阳询并称为「楷书四大家」。又与柳公权并称「颜柳」，被称为「颜筋柳骨」。颜真卿的真书雄秀端庄，方中见圆，用笔浑厚强劲，善用中锋笔法，饶有筋骨，亦有锋芒，一般横画略细，竖画、点、撇与捺略粗。这一书风，大气磅礴，多力筋骨，具有盛唐的气象。本书的集字内容选取以中华优秀传统文化所倡导的价值追求、做人之道、道德精神、君子人格等方面的古代典籍、经典名句，给人以思想启迪、精神激荡。读者既可以直接临摹，以提高驾驭笔墨的综合能力，又可将之作为一种全新面貌的法帖进行欣赏，欣赏古代经典碑帖的书法的艺术之美。更重要的是可以从中汲取丰富营养，进一步领会中华优秀传统文化之真谛。

本书属于《荣宝斋书法集字系列丛书》中的一种，在编辑过程中，校对、修改十余稿。以此献给广大读者，在给予读者方便的同时，如对读者探索不同风格亦能有所裨益，则善莫大焉，幸莫大焉。

目录

◎ 荣宝斋书法集字系列丛书

楷书集古典名句

不思则罔
思而不学
学而

知之者不如好之者

好之者不如乐之者

知之者不如好之者，好之者不如乐之者。——《论语·雍也》

文变染乎世情，兴废系乎时序。

——〔南朝·梁〕刘勰《文心雕龙·时序》

文變染乎世情

興廢繫乎時序

不積跬步 無

以至千里 不

積小流 無以

成江海

不积跬步，无以至千里；不积小流，无以成江海。

——〔战国〕荀子《荀子·劝学》

少年辛苦終身事

莫向光陰惰寸功

楷书集古典名句

獨學而無友則孤陋而寡聞

独学而无友，则孤陋而寡闻。

——〔春秋至秦汉〕《礼记·学记》

纸上得来终觉浅，绝知此事要躬行。

紙上得來終覺淺

絕知此事要躬行

博學之審問之慎思之朙辨之篤行之

學如弓弩

才如箭鏃

刃 以 礪 才 以 學
也 致 所 也 益 所

学所以益才也，砺所以致刃也。

——〔西汉〕刘向《说苑·建本》

少而好學如日
出之陽壯而好
學如日中之光
老而好學如秉
燭之朙

檢身若不及

與人不求備

禍莫大於不知足咎莫
大於欲得

從善如登

從惡如崩

見善如不及見不善如探湯

吾
日
三
省
吾
身

見賢思齊焉見不賢而內自省也

観於朙鏡則疵瑕不滯於軀

聽於直言則過行不累乎身

观于明镜，则疵瑕不滞于躯；听于直言，则过行不累乎身。

——〔东汉〕王粲《仿连珠》

——〔西汉〕刘安及门客《淮南子·主术训》

非淡泊無以朙志

非寧靜無以致遠

同心而共濟　終始如一　此君子之朋也

同心而共济，终始如一，此君子之朋也。

——〔北宋〕欧阳修《朋党论》

莫見乎隱莫顯乎微故
君子慎其獨也

楷书集古典名句

功崇惟志

業廣惟勤

一勤天下無難事

合抱之木

生于毫末

九層之之

起於纍土

合抱之木，生于毫末；九层之台，起于累土。 ——〔春秋〕老子《老子·第六十四章》

大廈之成，非一木之材也，大海之闊，非一流之歸也。

大廈之成非
一木之材也
大海之闊非
一流之歸也

——〔明〕冯梦龙《东周列国志·第十六回》

楷书集古典名句

图难于其易，为大于其细。天下难事，必作于易；天下大事，必作于细。

——〔春秋〕老子《老子·第六十三章》

圖難於其易為大
於其細天下難事
必作於易天下大
事必作於細

慎易以避難敬細以遠大

物有甘苦　嘗之者識

道有夷險　履之者知

物有甘苦，尝之者识；道有夷险，履之者知。

——〔明〕刘基《拟连珠》

耳聞之不如目見之，目見之不如足踐之。

——〔西汉〕刘向《说苑·政理》

耳聞之不

如目見之

目見之不

如足踐之

楷书集古典名句

不受虚言
不聽浮術
不采華名
不興僞事

吾生也有涯，而知也无涯。

——〔战国〕庄子《庄子·养生主》

吾生也有涯

而知也無涯

华自氣書詩有腹

昨夜西風凋碧樹獨上高
樓望盡天涯路衣帶漸寬
終不悔爲伊消得人憔悴
眾裏尋他千百度驀然回
首那人卻在燈火闌珊處

昨夜西风凋碧树，独上高楼，望尽天涯路。衣带渐宽终不悔，为伊消得人憔悴。众里寻他千百度，蓦然回首，那人却在灯火阑珊处。
——王国维《人间词话》

楷书集古典名句

乐民之乐者，民亦乐其乐，；忧民之忧者，民亦忧其忧。

——〔战国〕孟子《孟子·梁惠王下》

樂民之樂者民亦

樂其樂憂民之憂

者民亦憂其憂

安得广厦千万间，大庇天下寒士俱欢颜。

——〔唐〕杜甫《茅屋为秋风所破歌》

安得廣廈千萬間大庇
天下寒士俱歡顏

审大小而图之，酌缓急而布之；连上下而通之，衡内外而施之。

——〔明〕冯梦龙《东周列国志·第二十六回》

审大小而圖之酌緩急而布之連上下而通之衡內外而施之

以天下之目視則無不見
也以天下之耳聽則無不
聞也以天下之心慮則無
不知也

——《管子·九守·主明》

楷书集古典名句

審度時宜憲定而動
天下無不可為之事

审度时宜，虑定而动，天下无不可为之事。

——〔明〕张居正《答宣大巡抚吴环洲策黄酋》

40……荣宝斋书法集字系列丛书

临大事而不乱，临利害之际不失故常。

——〔北宋〕苏轼《策略四》《陈侗知陕州制》

临大事而不乱临利害之际不失故常

取法于上，仅得为中；取法于中，故为其下。

——〔唐〕李世民《帝范》

取法於上僅得爲中取
法於中故爲其下

人之忠也猶

魚之有淵

廉不言贫

勤不道苦

慧者心辯而不繁說多力而

不伐功此以名譽揚天下

静而后能安，安而后能虑，虑而后能得。

——〔春秋至秦汉〕《礼记·大学》

静而後能安安而後能

慮慮而後能得

宰相必起於州部

猛將必發於卒伍

千人之诺诺，不如一士之谔谔。

——〔西汉〕司马迁《史记·商君列传第八》

千人之诺诺，不如一士之谔谔

不知人之短不
知人之長不知
人長中之短不
知人短中之長
則不可以用人
不可以教人

——〔清〕魏源《默觚·治篇七》

不知人之短，不知人之长，不知人长中之短，不知人短中之长，则不可以用人，不可以教人。

楷书集古典名句

不拘一格降人才

我劝天公重抖擞

骏马能历险，力田不如牛。坚车能载重，渡河不如舟。

——〔清〕顾嗣协《杂兴》

駿馬能歷險力田不如牛

堅車能載重渡河不如舟

計利當計天下利

浩渺行無極

揚帆但信風

一花独放不是春，百花齐放春满园。 ——〔明清〕《古今贤文》

一花獨放不是春

百花齊放春滿園

物之不齐，物之情也。

——〔战国〕孟子《孟子·滕文公上》

也情之物齊不之物

若以水濟水誰能食之若
琴瑟之專壹誰能聽之

若以水济水，谁能食之？若琴瑟之专壹，谁能听之？——〔春秋〕左丘明《左传·昭公二十年》

萬物并育而不相害
道并行而不相悖

万物并育而不相害，道并行而不相悖。

——〔春秋至秦汉〕《礼记·中庸》

己所不欲

勿施於人

己所不欲，勿施于人。 ——《论语·卫灵公》

既以爲人己愈

有既以與人己

愈多

橘生淮南則為橘生

於淮北則為枳葉徒

相似其實味不同所

以然者何水土異也

橘生淮南则为橘，生于淮北则为枳，叶徒相似，其实味不同。所以然者何？水土异也。

——〔战国至秦〕《晏子春秋·内篇·杂下》

楷书集古典名句

山积而高

泽积而长

明者因时而变，知者随事而制。

——（西汉）桓宽《盐铁论·忧边第十二》

明者
因時而變
知者隨事
而制

楷书集古典名句

穷则独善其身，

达则兼善天下。

——〔战国〕孟子《孟子·尽心上》

窮則

獨善其身

達則兼善

天下

荣宝斋书法集字系列丛书

祸患常积于忽微，而智勇多困于所溺。

——〔北宋〕欧阳修《新五代史·伶官传第二十五》

祸患常积于忽微

智勇多困于所溺

後身禁者善

人而其先禁

公生明，廉生威。

——〔明〕年富《官箴》刻石

儉則約，約則百善俱興；侈則肆，肆則百惡俱縱。

儉則約約則百善俱興侈則肆肆則百惡俱縱

——〔清〕金纓《格言聯璧·持躬》

奢靡之始

危亡之渐

物必先腐

而後蟲生

歷覽前賢國與家

成由勤儉破由奢

誠欲正朝廷以正百官當以激濁揚清為第一要義

诚欲正朝廷以正百官，当以激浊扬清为第一要义。

——〔明清之际〕顾炎武《与公肃甥书》

地位清高，日月每从肩上过，门庭开豁，江山常在掌中看。

——〔南宋〕朱熹题白云岩书院对联

清高日月

每從肩上過門

庭開豁江山常

在掌中看

地位

楷书集古典名句

禁微则易

救末者難

國憂忘敢未卑位

千磨万击还坚劲，任尔东西南北风。

——〔清〕郑燮《竹石》

千磨萬擊還堅勁

任尔東西南北風

志之所趨無遠勿届

窮山距海不能限也

志之所向無堅不入

鋭兵精甲不能御也

志之所趨，无远勿届，穷山距海，不能限也。志之所向，无坚不入，锐兵精甲，不能御也。

——〔清〕金缨《格言联璧·学问》

楷书集古典名句

石可破
也而不可奪
堅丹可磨也
而不可奪赤

石可破也，而不可夺坚；丹可磨也，而不可夺赤。

——〔战国〕吕不韦及门客《吕氏春秋·诚廉》

苟利国家生死以，岂因祸福避趋之？

——〔清〕林则徐《赴戍登程口占示家人》

苟利國家生死以

豈因禍福避趨之

天行健，君子以自强不息。

——〔殷周至秦汉〕《周易·乾卦》

不自子健天
息强以君行

富贵不能淫，贫贱不能移，威武不能屈。

——〔战国〕孟子《孟子·滕文公下》

富貴不能淫貧
賤不能移威武
不能屈

雄關漫道真如鐵

人間正道是滄桑

長風破浪會有時

雄关漫道真如铁。人间正道是沧桑。长风破浪会有时。

——毛泽东《忆秦娥·娄山关》《七律·人民解放军占领南京》〔唐〕李白《行路难》

新日又新日日新日苟

退日必者新日不

不日新者必日退。——〔北宋〕程颢、程颐《二程集·河南程氏遗书·卷第二十五》

荣宝斋书法集字系列丛书

水之积也不厚，则其负大舟也无力。

——〔战国〕庄子《庄子·逍遥游》

水之积也不厚則其負大舟也無力

昨日是而今日

非矣今日非而

後日又是矣

昨日是而今日非矣，今日非而后日又是矣。

——〔明〕李贽《藏书·世纪列传总目前论》

工欲善其事，必先利其器

凡益之道

與時偕行

是雖常是有時而不用

非雖常非有時而必行

是雖常是，有时而不用；非虽常非，有时而必行。

——〔战国〕尹文子《尹文子·大道上》

久则通通则變變则窮

多言數窮

不如守中

兵無常勢

水無常形

莫言下嶺便無難

賺得行人錯喜歡

正入萬山圈子裏

一山放出一山攔

莫言下岭便无难，赚得行人错喜欢。正入万山圈子里，一山放出一山拦。

——〔南宋〕杨万里《过松源晨炊漆公店》

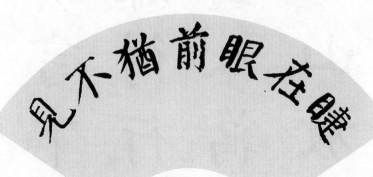

睫在眼前犹不见。

——〔唐〕杜牧《登池州九峰楼寄张祜》

荣宝斋书法集字系列丛书

见骥一毛，不知其状；见画一色，不知其美。 ——〔战国〕尸佼《尸子》

见骥一毛不知

其状见画一色

不知其美

不識盧山真面目
祇緣身在此山中